F° V Pièce
2150

FRANÇOIS LAURENTIE

L'ICONOGRAPHIE
DE
LOUIS XVII

EXTRAIT
DE LA
REVUE DE L'ART ANCIEN ET MODERNE
PARIS, 28, rue du Mont-Thabor.

1913

*à Monsieur André David
amical souvenir.
François Laurentie
1913*

L'ICONOGRAPHIE DE LOUIS XVII

PARIS — IMPRIMERIE GEORGES PETIT

12, RUE GODOT-DE-MAUROI, 12

FRANÇOIS LAURENTIE

L'ICONOGRAPHIE
DE
LOUIS XVII

DIX ILLUSTRATIONS

EXTRAIT
DE LA
REVUE DE L'ART ANCIEN ET MODERNE
PARIS, 28, rue du Mont-Thabor.

1913

L'ICONOGRAPHIE DE LOUIS XVII

A bibliographie de Louis XVII est immense, car si l'enfant-roi, dont la seule couronne fut d'épines, a sa lugubre histoire, nous savons aussi qu'il a sa légende. Plus de quarante imposteurs ont pu exploiter, avec la pitié que son nom inspire, l'éternelle crédulité humaine, qu'ici le remords national expliquait et entretenait.

Quel martyre, en effet, que cette existence ! Pauvre petit prince que Versailles a vu naître et qui, n'ayant que quatre ans aux journées d'octobre, n'a dès lors connu que la prison plus ou moins étroite, plus ou moins avouée !... Il a pu encore s'ébattre, entre deux émeutes, sur la terrasse des Tuileries ; mais, avant le Temple, ses grandes étapes ont été Varennes et le 20 juin. Ensuite, il a dit adieu à son père qu'on allait guillotiner. Puis, il a été ravi à sa mère. Puis, le savetier Simon, son « instituteur », lui a appris à boire, à jurer, à proférer inconsciemment contre la Reine de cyniques calomnies. Enfin, de janvier à juillet 1794, il est demeuré seul, en cellule, sans soins d'aucune sorte. Quand Barras, en thermidor, ouvrit sa porte et permit qu'on l'approchât, il se trouva en face d'un être abruti, perdu de rachitisme, de tuberculose et de scrofule. Enfin, le 8 juin 1795, à l'âge de dix ans et deux mois, Louis XVII s'éteignait, étonné peut-être que la mort eût été si lente à venir. Aussi bien, sa propre vie était-elle, dès longtemps, devenue pour lui une énigme, un cauchemar où toutes ses facultés mentales avaient sombré. Pouvait-il comprendre ? comprenons-nous nous-mêmes ?... Et voilà pourquoi tant de personnes ont parlé de cette brève existence, chargée d'affreux contrastes : incomparable sujet tragique, destinée plus poignante que le plus sombre drame, où jamais

poète n'imagina ces traitements sauvages, cette fatalité pesant sur un enfant, cette mort lente, ineffablement cruelle et avilie !

Si pourtant la navrante histoire, toujours reprise, avait fait couler des flots d'encre, il était aisé, tout récemment encore, de voir que les historiens en laissaient bien des coins inexplorés. On pouvait, en particulier, s'apercevoir que les habitués de la « question Louis XVII » semblaient ignorer jusqu'au visage de leur héros. Ni sa personne physique ni l'évolution de ses traits n'avaient été étudiées avec rigueur.

On ne paraissait même pas se douter que les documents iconographiques sur Louis-Charles, successivement duc de Normandie, Dauphin, « prince royal » et roi, sont d'une précision et d'un nombre suffisants pour établir, jusqu'en 1795, son identité physique, et permettent — les derniers portraits étant ceux d'un enfant rongé par la maladie — de le suivre de sa naissance à sa mort. Ce fait n'était pas connu.

Parmi les nombreux portraits de Louis XVII, en effet, très peu jouissent d'une réelle célébrité, et le seul type vraiment notoire du royal enfant est celui qui se dégage des portraits à l'huile, au pastel et à la gouache exécutés par Kucharsky au printemps de 1792. Sans doute, ces œuvres, dont la valeur artistique est considérable, mais qui sont du genre « officiel », offrent-elles, malgré l'effort du peintre pour idéaliser, assez de netteté dans le détail des traits, assez d'évidente exactitude pour qu'on ne puisse négliger *a priori* les caractères principaux de ce visage et de ce corps d'enfant. Le crâne est élevé, le menton fort et à fossette, les yeux bleus, grands, écartés, dominés par des sourcils minces. Les cheveux blonds, auxquels Kucharsky donne parfois une teinte légèrement roussâtre, se montrent lentement ondulés ou ondés. Ils sont fins et soyeux. Enfin le nez est droit, point aquilin ou Bourbon, et les pommettes sont saillantes. Pour ce qui est du teint, on demeure presque surpris de sa vivacité et de son éclat : selon Kucharsky, le Dauphin était d'un rose vif, c'est-à-dire qu'il avait le teint de sa mère, ce teint autrichien que le même Kucharsky n'a pas hésité à porter jusqu'au rouge dans le fameux pastel représentant Marie-Antoinette, que les événements du 10 août laissèrent inachevé [1]. Quant au corps du Dauphin, on n'y

[1]. A M. le duc des Cars. Voir l'article de M. Fournier-Sarlovèze sur *Kucharsky*, dans la *Revue*, t. XVIII, p. 417, et t. XIX, p. 17.

peut guère remarquer que des épaules tombantes et une certaine étroitesse de poitrine qui semblent déceler une taille élancée.

Ces indications ont leur importance et leur force. Toutefois, on est en droit de se demander si ces portraits officiels, où l'enfant porte un habit et les ordres, n'imposent pas trop aisément son type. Il est évidemment nécessaire de confronter ou de compléter les renseignements qu'ils donnent. Ayant été exécutés dans l'espace de trois mois, ils ne nous font, d'ailleurs, point connaître l'évolution physique de l'enfant. Ils n'en présentent qu'un moment.

Sous quels aspects donc le Dauphin a-t-il été vu et figuré avant 1792 ? Et comment apparut-il dans les trois années qu'il lui restait à vivre ? C'est ce que les historiens n'avaient guère déterminé jusqu'à ce jour ; mais c'est ce qui maintenant peut être précisé avec certitude.

De longues recherches nous ont permis, en effet, de définir ce processus de l'interprétation du Dauphin par le portrait. Désormais, croyons-nous, les séries sont si nettement différenciées qu'un portrait quelconque, connu ou inconnu, — sculpture, peinture, dessin, gravure, caricature, — doit s'y placer comme de lui-même à son rang et à sa date, sans qu'on doive craindre, dans les cas les plus embarrassants, une erreur supérieure

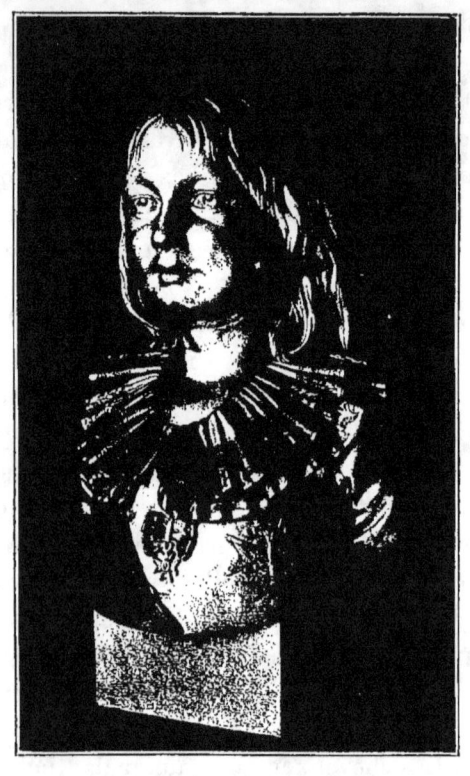

DESEINE.
BUSTE DE LOUIS XVII, DAUPHIN (1790).
Plâtre original. — Collection de M. Monnier.

à deux ou trois mois. Désormais aussi, il est clair que, dans cette variété, l'unité de l'individu subsiste [1].

Les documents iconographiques qui nous renseignent sur la physionomie et l'apparence générale de Louis XVII sont de plusieurs sortes : sculptures, tableaux ou dessins, gravures, médailles.

Les sculptures sont rares. On ne peut même signaler, comme document absolument certain, que le buste de Deseine, qui date de l'été de 1790 [2]. Un exemplaire en marbre de ce buste se trouve au Musée de Versailles : exécuté pour la Reine, il eut le nez et le menton brisés « par les vandales du 10 août ». Il a été, dit une inscription, « trouvé et restauré par les soins du jeune Delaroy-Delorme, de Niort ». Il avait figuré au Salon de 1791. C'est un M. Delarue-Duparc qui le vendit, en 1817, au Musée du Louvre pour la somme de 2.400 francs. Après avoir été transporté en 1828 à Fontainebleau, il revint au Louvre en 1832 et passa à Versailles, lors de la formation du musée. C'est seulement depuis vingt ou vingt-deux ans qu'il est sorti des magasins. Il faut, d'ailleurs, lui préférer les deux plâtres, encore existants, qui proviennent de l'atelier même de l'artiste et qui ont eu la bonne fortune de n'être pas « restaurés ». L'un des deux se trouve à Paris et appartient à M. Monnier ; l'autre est en Normandie et appartient à M. de Baudicour : celui-ci est moins achevé et semble une épreuve d'essai. « *Faits d'après nature* en 1790, par De Seine, sculpteur du Roi », il est regrettable qu'ils aient été, voici quarante ans, bronzés argent et chocolat. Ce sont néanmoins, et sans conteste, des documents de premier ordre.

Les autres bustes de l'époque Louis XVI apparaissent, ou comme très douteux ou comme certainement faux. Par exemple, le petit buste fort connu qui est attribué à Houdon et dont certaines reproductions ou contrefaçons en biscuit portent jusqu'à une ancienne marque de Sèvres

1. Sur l'histoire même du prince, voir l'ouvrage que M. F. Laurentie a récemment consacré à *Louis XVII* (un vol. gr. in-4°, avec 153 illustrations et fac-similés hors texte, en noir et en couleurs, exécutés par André Marty. Paris, Émile-Paul). Plusieurs des illustrations du présent article sont empruntées à ce volume, avec l'obligeante autorisation des éditeurs. — N. D. L. R.

2. Deseine écrit au comte d'Angiviller, le 31 août 1790 : « Monsieur le comte, d'après la permission que vous m'avez donnée de vous montrer le buste de Monseigneur le Dauphin, je l'ai fait porter à votre hôtel... » (Archives nationales, O¹ 1920-4-87). — Je dois plusieurs renseignements sur Deseine et son œuvre à M. G. Le Chatelier, auteur d'une étude fort documentée sur cet artiste.

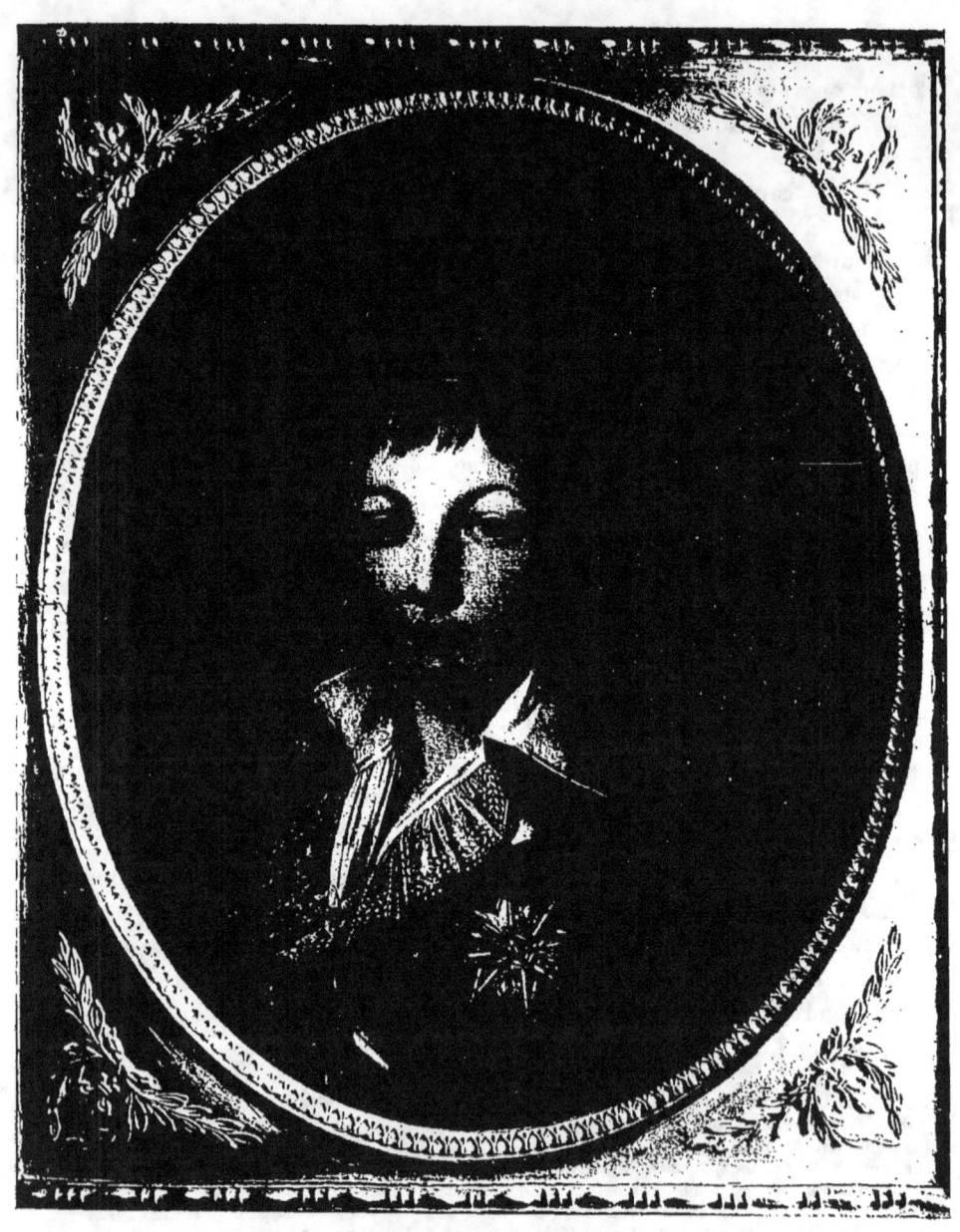

KUCHARSKY. — PORTRAIT DE LOUIS XVII, PRINCE ROYAL (PRINTEMPS DE 1792).
Collection de M. de Montesquiou.

avec l'inscription : *Louis XVII*, ne figure pas le Dauphin. Jamais, d'ailleurs, un buste de Louis-Charles, par Houdon, n'a été édité à Sèvres.

Quant à certain plâtre original, chargé, dans les cheveux, de quelques retouches en cire, et qui a dû être donné en biscuit de Sèvres, puisque les greniers du musée le conservent, sans que, d'ailleurs, les registres de la manufacture aient gardé la trace de l'opération, il est seulement probable, — très probable, — que c'est le buste de Beaumont, déjà exécuté en marbre sous le Directoire et qui fut présenté au roi Louis XVIII, en biscuit, dès l'année 1814. Ce plâtre, exposé dans les combles aux coups de pied des gardiens et des balayeurs, serait alors d'une haute importance : l'artiste, en effet, s'est servi, pour le faire, du profil, aujourd'hui disparu, que l'architecte Bellanger avait crayonné au Temple, le 31 mai 1795, huit jours avant la mort de l'enfant. Encore cette œuvre ne saurait-elle offrir, si même son identité était irréfutablement établie, l'intérêt des portraits exécutés d'après nature, sans aucun intermédiaire.

Il en va de même du beau profil en biscuit que possédait Mme de Tourzel, et qui appartient aujourd'hui à M. le marquis de Villefranche. Il nous semble inspiré, lui aussi, du profil de Bellanger.

Auprès de ces œuvres, les bustes de la Restauration ne comptent guère, — même celui de Brachard, même le second buste de Deseine.

Ainsi, les collections publiques ne fournissent, dans la sculpture, comme document d'une importance indéniable, que le seul marbre de Versailles, surpassé en exactitude par les plâtres non retouchés.

Elles ne sont pas sensiblement plus riches en tableaux donnant certainement les traits de Louis XVII. Tout le monde connaît la grande toile de Mme Vigée-Le Brun (1787), qui se trouve au Musée de Versailles, et qui montre le jeune duc de Normandie sur les genoux de sa mère, en robe et en serre-tête, avec le cordon bleu, tandis que sa sœur, Madame Royale, se penche sur la Reine, et que son frère aîné, le premier Dauphin, indique du doigt le berceau vide, naguère occupé par Madame Sophie de France, qui venait de mourir. On ne connaît pas moins le beau pastel de Kucharsky, un des joyaux de Trianon, longtemps et faussement attribué à Mme Vigée-Le Brun[1]. Mais on n'a pas autre chose à connaître, car il n'y a guère davantage. A peine doit-on signaler, en effet, les quelques miniatures-bibelots

1. Reproduit dans la *Revue*, t. XIX, p. 32.

du Musée Carnavalet, dont la plupart sont des répliques plus ou moins populaires de portraits, alors aussi répandus que peuvent l'être aujourd'hui des photographies. D'un intérêt artistique mince ou nul, elles n'offrent même pas avec certitude l'intérêt documentaire des œuvres de première main. Elles peuvent seulement servir à fixer un type général de représentation, à une époque donnée. Ajoutons enfin l'exécrable portrait qui provient de Cléry, valet de chambre du Roi, et que conserve le même musée : montrant Louis XVII maladif et bouffi, il porte, du moins, témoignage de la maladie finale.

Les musées de France ne contiennent pas d'autres portraits de l'enfant. Les toiles, les miniatures, les dessins les plus importants figurant l'enfant-roi se trouvent dans les collections particulières. Pour connaître d'âge en âge et d'une façon précise les traits de Louis XVII, il faut donc rassembler ces images éparses, que nous ne pouvons même énumérer ici complètement. Citons, du moins, les portraits qui proviennent de la duchesse de Tourzel et qui, pour la plupart, appartiennent aujourd'hui à ses héritiers, MM. le duc de Blacas, le duc des Cars, le prince de Béarn, le marquis de Villefranche, Mrs. Standish, M^{lle} de Montesquiou, etc. ; ceux que possèdent MM. Henri Lavedan, Pierpont Morgan, le vicomte de Reiset, de Manteyer, Bernard Franck, Charles Salomon, Léon Masson, etc. On connaît ainsi des portraits peints ou dessinés, le plus souvent d'après nature, par Greuze, Brun, Kucharsky, Boilly, Moitte, François Dumont, Agathe Lemoine, J.-B. Lucas, Muys, Sauvage, Vien fils, Lavit, Moriès, élève de David, etc. Et ces portraits vont à peu près du moment où Louis-Charles est nommé Dauphin (juin 1789) jusqu'aux derniers temps de sa vie, c'est-à-dire jusqu'aux premiers mois de 1795. Avec la grande

MOITTE. — LE DAUPHIN EN 1790.
Dessin. — Collection de M. Léon Masson.

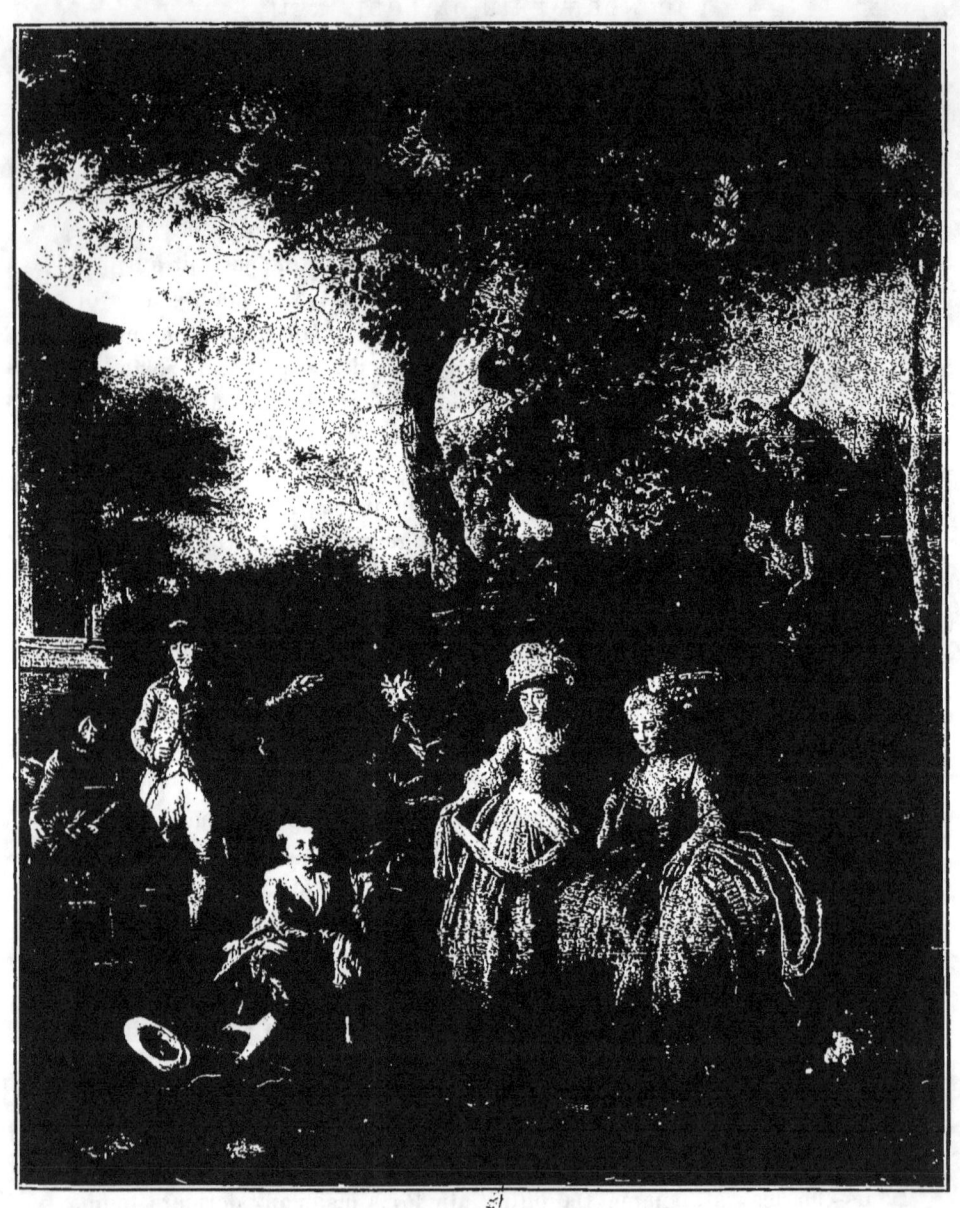

N. Muys. — Marie-Antoinette, Madame Royale et le Dauphin (1791).
Collection particulière.

toile de M^me Vigée-Le Brun, qui date de 1787, et quelques miniatures ou portraits anonymes qui sont de toutes les époques, les peintures et les dessins, à eux seuls, suffiraient donc à nous documenter sur tous les caractères physiques du fils de Louis XVI, au cours de sa vie entière.

Les gravures, cependant, ne sont nullement négligeables. Et je ne parle pas seulement des portraits soignés — tels ceux de Schiavonetti, de Bovi, d'Audinet, etc., — mais des gravures populaires, souvent si exactes en fait de costumes, si précieuses aussi pour fixer certains détails de la tête et de la chevelure : elles montrent en gros l'enfant comme pouvait le voir le peuple. Par exemple, quand il avait les cheveux coupés, l'œil le moins artiste savait bien découvrir qu'il ne les avait pas flottants...

Or, les gravures — en noir et en couleurs, — relatives à la vie du Dauphin à tous les âges, sont en très grand nombre : en cette matière, il suffit de renvoyer le lecteur à l'opulente collection de Vinck, aujourd'hui déposée à la Bibliothèque Nationale.

AGATHE LEMOINE.
LOUIS XVII, PRINCE ROYAL (SEPT. 1792).
Miniature. — Collection de M. le duc de Blacas.

Si l'on veut enfin rechercher de quel secours peuvent être, au point de vue iconographique, les médailles frappées en l'honneur de Louis XVII, il faut se souvenir, d'abord, que la plupart sont postérieures à la mort de l'enfant et s'inspirent seulement de portraits connus, qu'elles embellissent parfois, mais qu'elles déforment. Celles qui datent de l'époque révolutionnaire, celles-là même qui ont été frappées à l'étranger (Angleterre et Allemagne) ont du moins le mérite d'être plus rapprochées des documents originaux que celles de la Restauration. Mais, des médailles même, fort peu nombreuses, qui ont été frappées du vivant de l'enfant, on ne peut guère tirer que des renseignements généraux sur le costume ou l'attitude. Encore celles que Benjamin Duvivier et Augustin Dupré gravèrent pour célébrer la naissance du duc de Normandie ne sont-elles que de flatteuses allégories.

Lorsqu'on s'est bien pénétré de tous ces documents iconographiques, on note quelques traits constants. Ainsi, le Dauphin avait le nez droit, les yeux bleus, grands, écartés, les sourcils minces et peu fournis, les pommettes assez saillantes, le menton accusé et à fossette, les cheveux fins et blonds, la tête forte, le teint rose, le front de la reine, c'est-à-dire fuyant subitement, par un angle très marqué, avant d'arriver à la ligne des cheveux. Il avait aussi l'oreille fort grande (elle est toujours dissimulée dans les portraits officiels) et d'un dessin irrégulier, relevé d'une façon particulièrement minutieuse dans le dessin de J.-B. Lucas qui appartient à M. Tausserat-Radel et dans le pastel, d'un auteur inconnu, qui appartient à M. de Manteyer. Peut-être le Dauphin tendait-il au prognathisme inférieur. Mais il avait aussi la lèvre supérieure fréquemment gonflée, comme le sont celles des scrofuleux. Ainsi que l'a dit son ancienne berceuse, Mme de Rambaud, — exacte pour cette unique fois, et qui se montra assez peu physionomiste pour avoir pu le reconnaître successivement en Naundorff et en Richemont, — il paraît avoir eu le cou assez court et ridé. Enfin, on déduit de ses portraits qu'il devait être mince, un peu frêle et même rachitique, voûté d'assez bonne heure, mais plus grand que la plupart des enfants de son âge.

Ce sont là des précisions assez nombreuses pour que, rassemblées, elles suffisent à le faire reconnaître et assurent, par conséquent, « l'unité physique ». Mais il faut arriver à saisir les nuances de ses aspects successifs. Quels sont donc les principaux types iconographiques de cet enfant blond, aux grands yeux bleus, un peu macrocéphale, à l'oreille exagérée, et naturellement porté, enfin, au rachitisme scrofuleux ?

Nous serons obligé de les mentionner assez succinctement. Si l'on voulait s'étendre, il serait bon de publier et de commenter une centaine de documents.

L'enfant âgé de deux ans, que le tableau de Mme Vigée-Le Brun montre sur les genoux de la reine, a les cheveux blonds, de grands yeux bleus et le teint rose. C'est à peu près tout ce qu'on peut noter dans la physionomie du duc de Normandie, poupon. Mais, en 1787, son frère, né le 22 octobre 1781, et qui, par conséquent, se trouvait dans sa sixième année, avait

déjà, semble-t-il, ce type bourbonien que précisera, le 2 septembre de la même année, une miniature de F. Desmoulins, appartenant à M. Bernard Franck. Or, ce type ne sera jamais celui de Louis-Charles, ce qui ne permet pas de confondre les portraits des deux « Dauphins ». Mais la toile de Mme Vigée-Le Brun fournit un autre renseignement, qui sera précieux : si Louis-Charles est en robe, Louis-Stanislas-Xavier porte le costume « à la Marlborough » : veste courte, collerette ronde, pantalon. Tel est alors le vêtement habituel des enfants quand ils quittent la robe.

Le duc de Normandie ayant, en effet, abandonné la sienne vers l'époque de la mort de son aîné, c'est-à-dire au moment où il a lui-même quatre ans (Versailles, printemps de 1789), c'est bien sous cet accoutrement qu'une estampe populaire, représentant le fameux banquet des gardes du

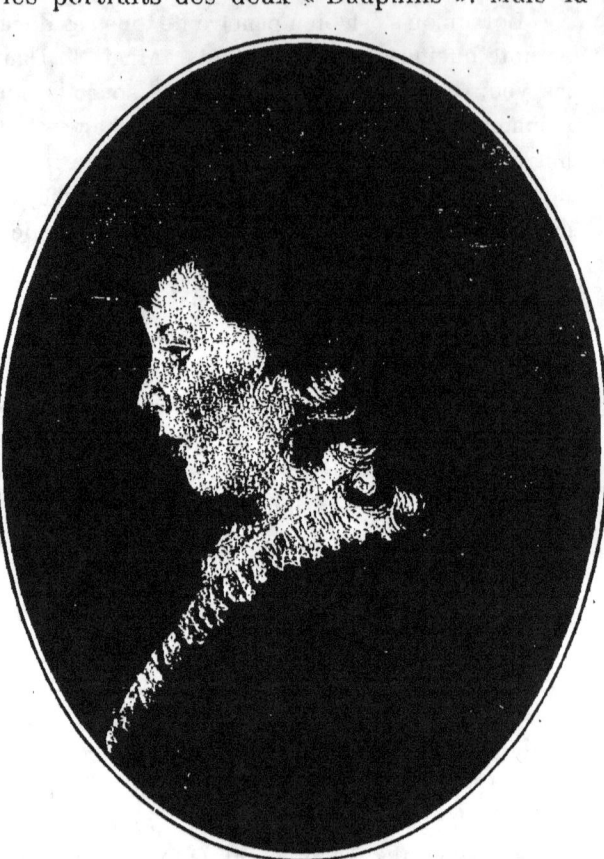

L.-A. BRUN.
PORTRAIT DE LOUIS XVII, PRINCE ROYAL (FIN DE 1791).
Collection de M. Fr. Laurentie.

corps (1er octobre), fait voir le nouveau Dauphin. Au milieu des acclamations des gardes nationaux, des gardes du corps et du régiment de Flandre, le Roi et la Reine paraissent : celle-ci tient son rejeton dans ses bras. L'enfant, âgé de quatre ans et six mois, porte la veste courte et le pantalon. Il a de longs cheveux.

Tel est véritablement son premier type iconographique. Ainsi figure-t-il de profil dans des grisailles sur émail ; ainsi encore dans la médaille de Benjamin Duvivier, frappée pour commémorer l'arrivée du Roi à Paris. Ni robe, ni « habit » ; une veste et les cheveux flottants. Une miniature du Musée Carnavalet, original ou type d'un portrait dont les répliques semblent avoir été fort répandues et qui plus tard fut gravé, précise un détail : l'enfant, pendant l'automne de 1789, a les cheveux séparés par une raie au milieu du front. Le menton s'accuse.

En 1790, vers le mois d'août, il est encore coiffé ainsi. C'est ce que le buste de Desëine indique sans contestation possible[1]. Et la notation est confirmée par de nombreux dessins et gravures où le Roi, la Reine et le Dauphin sont présentés de profil. Un superbe dessin aux crayons de couleur, par Moitte, qui appartient à M. Henri Lavedan, se rattache toujours à ce type. On peut, d'ailleurs, y relever une certaine enflure de la lèvre supérieure.

Bientôt — nouvelle série — les beaux cheveux longs et ondulés sont « rafraîchis », et la raie s'efface. Le Dauphin (1790, automne) a plus de cinq ans et demi. Il est délicieusement *croqué* par Moitte, en homme, l'air crâne, et portant déjà un pantalon à pont... C'est le moment où « l'espoir des Français » commence à savoir écrire et à se prendre au sérieux. Le type de ce croquis, en ce qui concerne du moins la coupe des cheveux, se retrouve dans des estampes et miniatures.

Et qu'on ne s'étonne pas de nous voir insister à ce point sur l'ordonnance de la chevelure. Chez un enfant surtout, le dessin des cheveux ne fixe-t-il pas l'aspect le plus rapidement, le plus sûrement saisi de la tête ?

Or, les cheveux se raccourcissent de plus en plus. Pendant plusieurs mois (1790-1791), ils sont tout à fait courts, et les estampes populaires font au Dauphin la tête toute ronde. C'est ainsi qu'on le voit, en particulier, à l'époque de Varennes et après le fatal retour du fatal voyage (21-25 juin 1791). Dès lors, l'enfant, toujours vêtu du pantalon, porte couramment dans les gravures et dans les dessins la veste aux couleurs

[1]. Notons que, dans le plâtre parachevé par l'artiste (buste appartenant à M. Monnier), le Dauphin a le cou « court et ridé ». Les sourcils sont fort peu épais, les yeux écartés, le crâne élevé, le menton fort, les pommettes saillantes.

nationales, bleue à revers blancs et liseré rouge, col rouge, parements

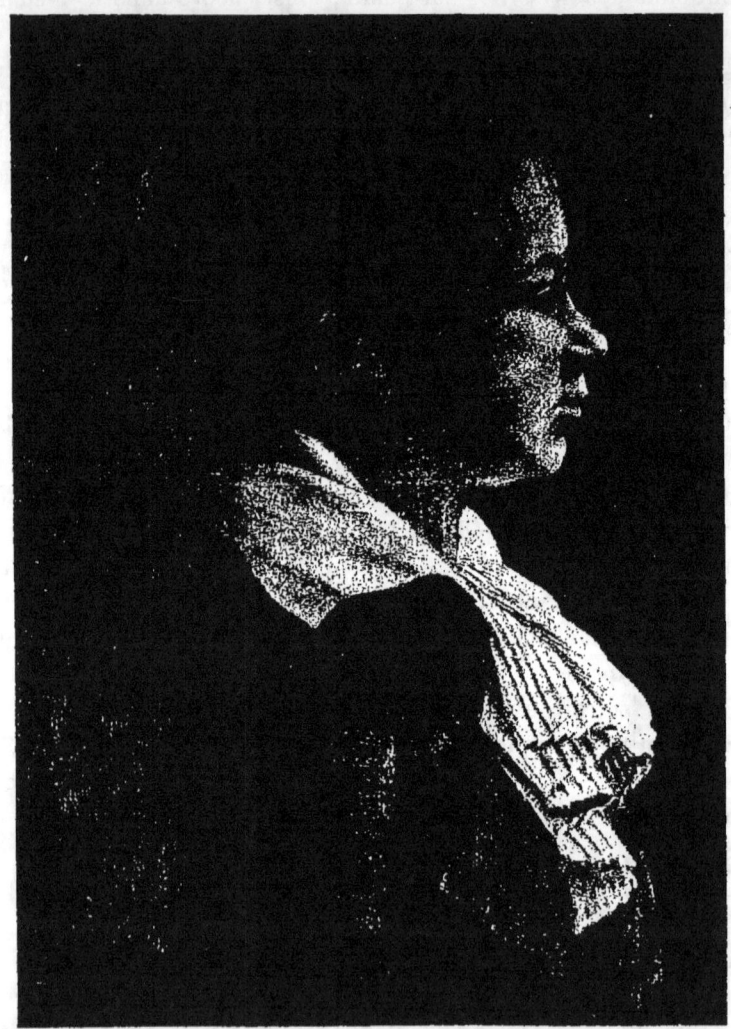

J.-B. LUCAS. — PORTRAIT DE LOUIS XVII, PRINCE ROYAL (FÉVRIER 1792).
Dessin aux trois crayons. — Collection de M. Tausserat-Radel.

rouges, — avec quelques variantes. Il est le petit patriote que, vers l'époque de la Constitution, Louis-Auguste Brun vient dessiner sur la

terrasse du bord de l'eau, dans le jardin où il y avait des lapins. Le croquis de ce peintre, aussi bien, montre le jeune « jardinier » en veste nationale avec un lapin dans ses bras. Ce charmant crayon, qui appartient à M. Panchaud, et que les cheveux courts, comme la veste à revers, rattachent aux portraits gravés de l'été de 1791, permet pour la première fois de remarquer ou d'entrevoir la forme de l'oreille.

Vers la même époque — peut-être un peu plus tôt si, comme on semble le croire, le peintre a été plus ou moins mêlé à l'affaire de Varennes, — Nicolas Muys, artiste hollandais, prenait, manifestement d'après nature, des notes précises sur le visage de la Reine et sur celui du Dauphin. C'est d'après ces notes qu'il dut à loisir composer le panneau retrouvé tout récemment et qui, signé *Muys* et daté *1791*, représente la Reine et ses deux enfants sur une terrasse quelque peu fantaisiste, inspirée certainement par la terrasse du bord de l'eau, mais où se retrouve un souvenir de Versailles, *l'Enlèvement de Proserpine*, par Girardon. Marie-Antoinette n'étant pas retournée à Versailles depuis 1789, ce dernier détail, à lui seul, établirait que le fond du tableau est une « composition » : l'auteur, travaillant sans doute à Amsterdam, après son retour de France, a utilisé ses carnets de voyage. Il s'est plu aussi à accumuler les allusions : des « pensées » gisent aux pieds de la Reine ; auprès du Dauphin, un jeune lis s'élance ; quel est enfin ce jardinier hollandais qui travaille dans le coin à gauche ? serait-ce l'artiste lui-même ? On relève dans son œuvre jusqu'à d'amusantes erreurs : l'écusson de France, plaqué sur un vase, affecte une forme étrangère, et les lis, contrairement aux lois héraldiques, y sont placés « un et deux »... Tout cela trahit le travail à distance. Mais, pour le visage de ses personnages, Muys ne s'aventure pas : il les a « pris » d'après nature. Aussi l'enfant se présente-t-il dans son œuvre avec une tête ronde, à l'oreille démesurée et aux cheveux courts, — tel qu'on le vit en 1791, jusque vers la fin de l'été.

Il semble bien, en revanche, que, pour le costume, Muys ne se soit pas astreint à une exactitude rigoureuse. La collerette ouverte est véridique. De plus, Louis-Charles, dans ce tableau, porte encore une veste, et Muys a raison. Mais la veste est plus longue que l'imagerie ne la fait à cette date. Quant à la culotte courte, si elle devait, comme le visage, se rapporter à l'époque immédiatement postérieure à Varennes, elle consti-

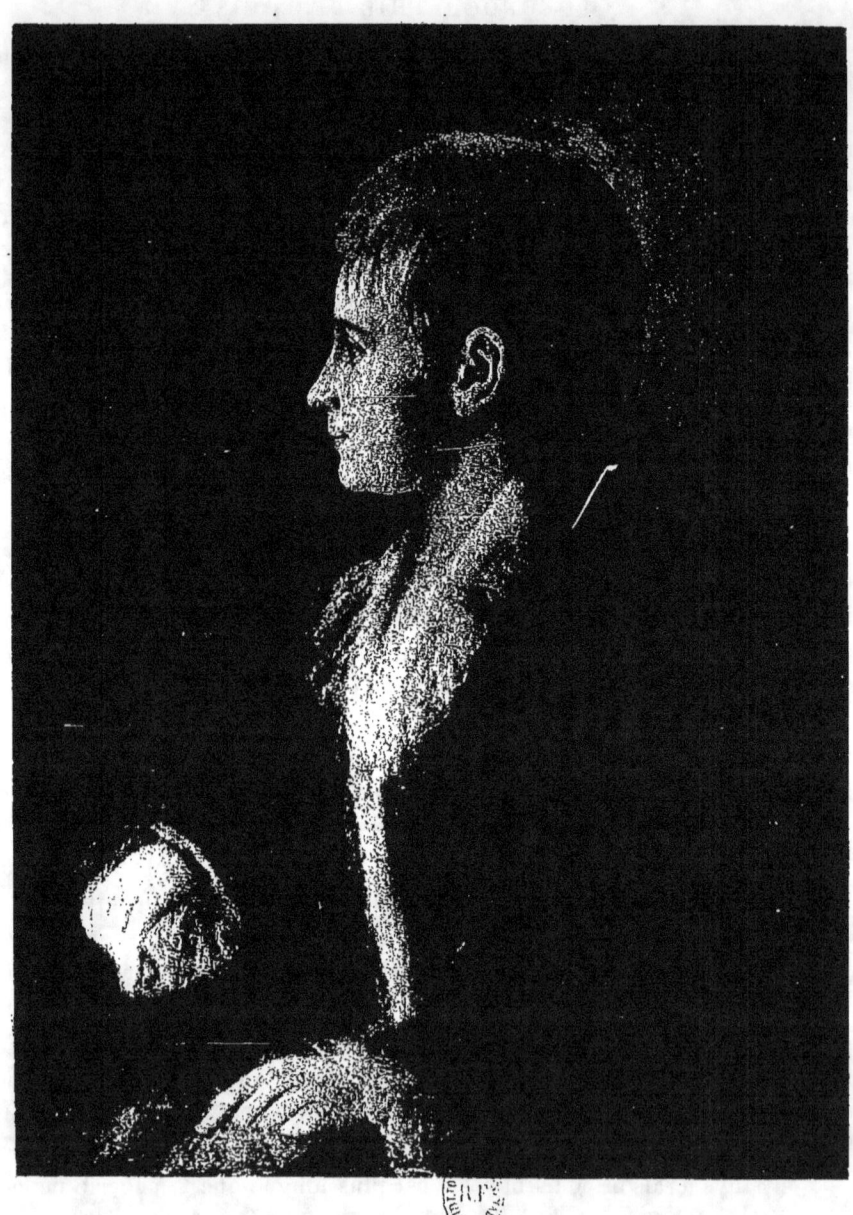

PORTRAIT DE LOUIS XVII (1793)
Pastel. Collection de M. de Manteyer

tuerait, pour le costume du Dauphin, un document unique. Nous pensons donc que ces détails de l'habillement, ou sont quelque peu fantaisistes, ou ont été donnés par Muys, d'après des indications ou des images qui ont pu lui parvenir au plus tôt à la fin de 1791 [1].

Bref, au début de l'automne de cette année-là, Louis-Charles a encore les cheveux courts et est vêtu d'une veste et d'un pantalon.

C'est le 14 septembre 1791 que Louis XVI, s'étant rendu à l'Assemblée, accepta solennellement la Constitution. Dès lors, son fils devint le « prince royal ». Les images qui qualifient de la sorte le ci-devant Dauphin sont donc postérieures à cette date. Mais on y aperçoit que, rapidement, les cheveux de Louis-Charles s'allongent. C'est un nouveau type iconographique de l'enfant.

On le découvre nettement (fin de 1791) dans le dessin, rehaussé de pastel, où Brun représente le fils du « roi des Français » avec une veste aux couleurs nationales [2]. D'excellents juges, M. de Manteyer entre autres, ont parlé de la « sincérité absolue » de ce portrait, où « le lobe de l'oreille est énorme ». « Déjà, écrit M. G. Lenotre (*Temps* du 1er janvier 1913), les peintres ne flattent plus les princes ; le Dauphin est représenté de profil, vêtu d'un costume de garde national ; il a toujours ses beaux cheveux bouclés, son regard limpide, mais il ne sourit plus... Son regard est fixe et sa bouche entr'ouverte : l'ensemble de ses traits exprime la contrainte. »

Vers la fin de 1791 ou au début de 1792, dans un portrait attribué à Boilly et que possède M. le vicomte de Reiset, Louis-Charles apparaît encore en petite veste, courte et boutonnée. Mais bientôt, le prince approchant de ses sept ans, on lui taille des « habits » à basques, des redingotes. Et peu à peu, ces habits s'ouvrent, se dégagent. Après Greuze, qui le flatte extrêmement et lui donne une chevelure ou perruque opulente, Jean-Paul Lucas, le 26 février 1792, trace son profil sincère et un peu maladroit : crâne élevé et en pointe, oreille mal placée, mais grande et

1. Notons que, dans ce tableau, l'enfant caresse une chèvre harnachée. Faut-il en conclure qu'il avait une voiture à chèvres. Il semble que cette déduction soit légitime. A de nombreux indices (fournis même par de faux portraits, qui sans doute se sont inspirés de vrais), on pouvait déjà le soupçonner. Il devient de plus en plus probable que la voiture à chèvres du duc de Bordeaux, aujourd'hui possédée par le prince Xavier de Parme, était celle des enfants de Louis XVI. Elle a été « réparée » sous la Restauration.

2. Appartient à M. F. Laurentie.

contournée, nez presque retroussé, habit à larges revers. Ce curieux dessin aux crayons de couleurs, qui appartient à M. Tausserat-Radel, est d'autant plus précieux que, le glas de la monarchie commençant à sonner, les peintres de la cour s'empressent, pour leur part, à idéaliser le suprême espoir de la race royale.

Le crâne allongé et montant se retrouvera bien dans les quatre ou cinq portraits authentiquement connus de Kucharsky [1], comme dans un portrait non signé qui provient de la famille de Mercy-Argenteau et qui appartient à M. le comte de Pimodan, — comme aussi, quoique un peu moins, dans les charmantes miniatures de François Dumont. Mais, dans ces portraits du printemps de 1792, l'enfant aux yeux bleus, à l'idéale chevelure blonde, vêtu d'habits de soie, officiellement chamarré, reste d'une gracieuseté, d'une beauté exquises.

On peut leur opposer la sanguine de Moitte [2] qui, vers le 14 juillet 1792, montre le petit jeune homme en habit national, tout fier de jouer au grenadier, ainsi que la peinture expressive et naïve où l'enfant est déguisé, selon son bon plaisir, en petit Savoyard [3].

On doit leur opposer aussi, même parmi les portraits flattés et « royalistes », ceux du dernier genre, ceux de Sauvage, par exemple, où le crâne de Louis-Charles, qu'il fallait rendre plus agréable, conserve sa forme longue, mais renonce à son plus sincère aspect pointu.

Entre temps, le 17 mai, un artiste inconnu (peut-être un Saint-Aubin), l'avait montré à la messe royale, portant une redingote longue et des cheveux déjà réunis en queue. C'est ce vêtement et cette coiffure qu'il porte à l'entrée au Temple. Ainsi le représente la miniature d'Agathe Lemoine (8 septembre 1792), qui provient de la duchesse de Tourzel et qui appartient à M. le duc de Blacas. Ce qui frappe dans cette miniature, c'est le profil autrichien du malheureux enfant, définitivement emprisonné.

Désormais, le pauvre petit, qui manque d'air et que le rachitisme a toujours menacé, voit ses membres s'allonger et son buste s'épaissir.

1. Le plus important, comme on sait, et, semble-t-il, le plus exact, est celui qui a été peint, par ordre de la reine, pour M^me de Tourzel. Il est signé : *Kucharsky fecit 1792* et appartient aujourd'hui à M^lle de Montesquiou (déjà reproduit dans la *Revue*, t. XIX, p. 26). Mais sont encore certainement de Kucharsky : le pastel de Trianon, la miniature provenant de M^me de Tourzel que possède M. le marquis de Villefranche, et la miniature qui fait partie des collections de M. Pierpont Morgan.
2. Appartient à M. Charles Salomon.
3. Appartient à M. de Manteyer.

Quand il est arraché à sa mère (juillet 1793), Vien fils, le miniaturiste, le représente royal encore et bien vêtu, mais déjà très étroit de poitrine et très sensiblement voûté. En vain, d'anonymes dessinateurs royalistes lui donneront-ils encore un aspect droit et imposant : le sans-culotte en herbe, livré au savetier ami de Marat, va prendre sans retour un air sournois et malade. Ainsi le figure un pastel qui appartient à M. de Manteyer, et où l'oreille caractéristique, identique à celle qu'a notée Lucas, se retrouve, mais où le nez devient plus pointu, où le double menton se forme, où commencent à poindre une malice maladive et un abrutissement dû à l'alcool.

Bientôt, l'enfant abêti, qui ne sait

Moriès. — Portrait de Louis XVII (1794, thermidor).
Sépia. — Collection de M. de Manteyer.

même plus tenir sa plume, — lui, jadis, si précoce, — sera censé accuser sa mère de crimes qui lui sont inintelligibles. Il buvait et mangeait beaucoup, raconte sa sœur. Un dessin de Lavit, appartenant à M^{me} la comtesse de Reiset, nous fait voir ce pauvre être noyé dans sa mauvaise graisse et avili.

A jamais déformé, il passera maintenant par des alternatives de

maigreur et de bouffissure, il sera tantôt hâve et tantôt rougeaud, mais

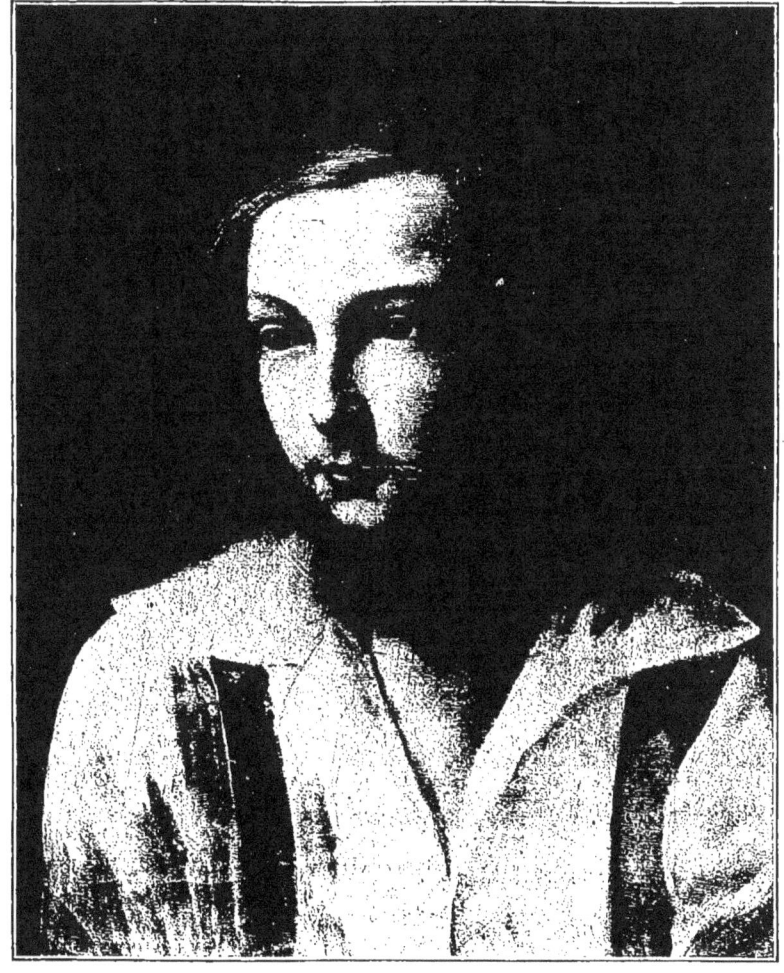

GREUZE. — PORTRAIT DE LOUIS XVII (1795).
Collection de M. Fr. Laurentie.

il ne se remettra pas. Une ostéite tuberculeuse va même se greffer sur une tuberculose infantile qui commence... Or, en janvier 1794, Simon

l'ayant quitté, il a été mis en cellule ; il cohabite avec les rats, « languit dans son ordure », dit sa sœur, n'entend que la voix de quelques brutes.

Une sépia de Moriès, que possède M. de Manteyer, montre l'enfant de neuf ans que Barras retrouve, le 10 thermidor an II, quand il fait sauter les vis de la porte toujours close et quand il est obligé de reculer devant l'odeur infecte ! Nous avons ici une bête traquée. Louis XVII est voûté, décharné, pommettes saillantes, grands yeux creux, farouches, épouvantés, cheveux collés par la crasse et les plaies. Peu à peu, Laurent, puis Gomin, puis Lasne, le soigneront, mais sans le tirer de ses maux. De nombreux textes le disent, à cette époque, tantôt plongé dans le marasme, tantôt bouffi et météorisé. Il a des tumeurs au genou, au poignet, au bras ; l'enflure va jusqu'à l'aisselle ; les ganglions se gonflent. Mais, simultanément, il est miné par la fièvre. Certains artistes le représenteront donc hâve et transparent, nez pointu, yeux battus. D'autres noteront l'enflure des glandes et du cou.

Enfin, Greuze essaiera une dernière fois d'idéaliser cette loque humaine, que Laurent a décrassée et revêtue de linge blanc. Mais il devra le peindre bouffi, jaune, le dos courbé, poitrine rentrée, yeux injectés de sang, assis semble-t-il sur son lit, avec une chemise et des bretelles, manquant de force pour se lever. Comme on n'a jamais retrouvé le profil tracé par Bellanger le 31 mai 1795, le portrait de Greuze, où l'on sent une impression directe, et qui a appartenu à Mme de Tourzel, est le dernier portrait certain de Louis XVII. Le fils de Louis XVI s'y reconnaît encore au nez fin et rectiligne, au menton fort et à fossette, aux sourcils légers, aux yeux bleus et écartés, aux cheveux blonds et soyeux. Mais, dit M. G. Lenotre, « ce teint blafard, ce nez aminci, ces joues bouffies et tombantes, c'est déjà presque le masque d'un mort ».

www.ingramcontent.com/pod-product-compliance
Lightning Source LLC
Chambersburg PA
CBHW030118230526
45469CB00005B/1702